이 독서기록장을

_____에게

드립니다

_____서명

주고 싶고 받고 싶은 선물
평생 독서기록장

도전! 120권 책 읽기

"Reading Note Book for my success"

가나북스

"Reading Note Book for my success"

도전! 120권 읽기

평생 독서기록장

도전! 120권 책 읽기

다산은 선비가 해야 할 일 중에서 빠뜨릴 수 없는 일의 하나가 독서라고 했고 독서야말로 '기가起家', 즉 집안을 일으키는 근본이라고 했습니다.

"불행을 만난 집안廢族으로서 잘 처신하는 방법은 오직 독서하는 일 한가지밖에 없다"라고 하면서, "독서야말로 사람에게 있어서 가장 중요한 일이자 깨끗한 일이다"라고 했습니다.

책을 읽고 공부를 많이 해서 똑똑한 사람이나 높은 지위에 오르겠다는 목표보다는 사람다운 인간이 되겠다는 생각부터 지녀야 한다는 것입니다.

책은 사람이 만들지만 책 속에 담겨진 글들은 인간의 마음에 심기어 져서 성숙한 인격체를 만들어 줍니다.

평생 동안 읽은 책들을 기록해 두지 않는다면 머릿속에 다 기억할 수는 없습니다. 세상에 다산만큼 기록을 좋아한 사람은 없었습니다. 평생 동안 찾았거나 방문했던 곳에 시나 글을 남기지 않은 일이 없었고, 읽은 책에 대해

서도 느낀 바는 물론 책의 내용을 요약하여 반드시 기록으로 남겼습니다. 다산의 저서 3,000여 권은 대체로 그렇게 해서 저술되었다고 합니다. 제題, 발跋, 서序, 기記 등 뛰어난 문文도 대체로 읽었던 책에 대한 기록입니다. "그냥 읽기만 하고, 암송만 해서 무든 소득이 있겠느냐"는 말은 그렇게 해서 나온 말이라고 합니다.

단 한 권의 책이라도 읽은 내용을 기록해 두는 습관을 가진다면 훗날 반드시 유익한 정보로 남게 되어 질 것입니다. 이 독서기록장을 평생 동안 간직하시어 후손 대대에 감동을 주는 기록장으로 기억되시길 원합니다.

발행인 배수현

목차

에디슨은

3,000권의 독서록을 보유하고 있으며,

이스라엘 민족은

만권의 개인 독서 이력철을 가지고 있다.

독서다짐

1. 나는 평생 책읽는 습관을 갖겠습니다.

2. 책을 읽을 때에는 바른 자세로 집중하여
 읽겠습니다.

3. 좋은 책은 동료에게 소개하도록 하겠습
 니다.

4. 도서관을 이용할 때에는 규칙을 잘 지키
 겠습니다.

왜 책을 읽어야 할까요?

1. 책은 우리에게 균형있는 삶을 가르쳐 줍니다.
2. 책은 우리의 시야를 넓혀 줍니다.
3. 책은 스스로 공부하는 방법을 알게 하여 줍니다
4. 책은 삶의 소중한 교훈을 깨닫게 하여 줍니다.
5. 책은 발표력을 길러 줍니다.
6. 책은 바르게 세상을 살아가도록 우리를 이끌어 줍니다.
7. 책은 과거와 현대의 대화입니다.
8. 책은 우리에게 생각하는 힘을 갖게 합니다.
9. 책은 풍부한 상상력을 길러주어 창조적인 생활을 하도록 합니다.
10. 책은 자신의 미래를 발견하게 하여 줍니다.
11. 책은 우리에게 풍부한 어휘를 구사하게 하고 마음을 풍요롭게 합니다.
12. 책은 자기주도 학습을 향상시켜 줍니다.
13. 책은 매사에 자신감과 용기를 갖게 합니다.
14. 책은 자살, 폭력, 충동적 행동을 제어해 줍니다.
15. 책은 훗날 자손들에게 영원히 기억될 성공적 교훈이 됩니다.

책 읽는 방법 10가지

1. 책을 가까이 합니다.
2. 책 속에 담겨진 내용을 바르게 파악합니다.
3. 나의 생활과 관계를 지으며 읽습니다.
4. 옳고 그름을 생각해 가면서 읽습니다.
5. 매일 조금씩 계속해서 읽습니다.
6. 책 속에 담긴 내용을 음미하며 읽습니다.
7. 여러 종류의 책을 고루 읽습니다.
8. 책 내용을 본받아 마음을 좋게 가집니다.
9. 책의 종류에 맞게 읽도록 합니다.(정독, 속독, 발췌독 등)
10. 즐거운 마음으로 책을 읽습니다.

독서 기록 작성법

1. 책을 읽으면서 이야기의 내용을 메모해 둔다.
2. 문장 전체의 구성이나 순서를 분명히 정한 뒤에 쓴다.
3. 문장은 간결하고 정확하게 쓴다.
4. 기록만 보고도 내용을 알 수 있도록 읽기 쉽게 쓴다.
5. 책을 읽은 느낌이나 생각을 간략하게 적는다.

독후감을 쓰는 방법

1. 느낌이 뚜렷하게 나타나는 제목을 정한다.
2. 책을 읽게 된 동기나 감동을 가장 많이 쓴다.
3. 책을 읽은 뒤의 전체적인 느낌을 쓴다.
4. 이야기의 줄거리를 간략하게 쓰고, 생각이나 느낌을 쓴다.

독서 기록과 독후감의 다른 점

자기가 읽은 책의 내용을 오래도록 기억할 수 있도록 기록해 둔다는 점에서 공통점이 있다. 하지만 독서 기록은 읽은 책의 내용을 적은 것이 주된 목적이고, 독후감은 읽은 책의 생각이나 느낌을 쓰는 것이 주된 목적이라는 점에서 다르다.

책과 친해지는 전략 6가지

1. 책의 이름을 많이 외워봅니다.
2. 서점에 자주 가봅니다.
3. 도서관을 자주 이용합니다.
4. 독서 시간을 정해 읽습니다.
5. 책을 사는 습관을 기릅니다.
6. 독서 인증제를 마련하여 독서 인증장을 스스로 수여해 봅니다.

효과적인 독서법

1. 책의 제목이나 머리말을 읽고 내용을 짐작해 봅니다.
2. 책의 내용을 파악하기 위해 차례를 살펴봅니다.
3. 책의 뒷면에 나오는 색인을 조사합니다.
4. 책을 첫 페이지부터 넘겨보면서 큰 제목과 작은 제목을 그림과 함께 살피면서 전체적인 내용을 파악합니다.
5. 책 내용의 중심이라고 보이는 부분 요약을 읽어봅니다.

올바른 독서 방법

1. 바른 자세로 앉기 서기 : 책상, 걸상에 몸이 닿아 의지하지 않도록 합니다.(등 굽혀 읽기, 누워서 읽기, 엎드려 읽기 등은 좋지 않습니다.)
2. 책과 눈의 거리는 약 30cm~40cm 가량의 거리를 두도록 합니다.
3. 너무 어두운 곳에서 읽지 않도록 합니다.
4. 자기 주위를 정돈하여, 조용하고 침착한 분위기 속에서 읽습니다.
5. 음식을 먹거나 TV를 보면서 책을 읽는 것은 피해야 합니다.
6. 한번 읽기 시작한 책은 끝까지 다 읽는 습관을 갖도록 합니다.

SQ3R기법

로빈슨이라는 심리학자가 개발한 읽기 방법으로 세계 여러 나라에서 효과적인 읽기 방법으로 널리 쓰이고 있는 읽기법으로 읽은 내용의 80% 까지를 머릿속에 간직할 수 있게 한다.

- 훑어보기(S-Survey)
- 질문하기(Q-Question)
- 자세히 읽기(R-Read)
- 암기하기(R-Recote)
- 다시보기(R-Revies)

책을 읽기 전 나만의 점검 전략

1. 책을 읽기 전 왜 읽어야 하는지 생각하라.
2. 책을 읽기 전 그것에 관해 알고 있는 것이 무엇인지 자문해 보라.
3. 책을 읽기 전 초점을 분명하게 설정하라.

독서인증제(급수산정기준)

급수	읽은 권수
5급	20권
4급	40권
3급	60권
2급	80권
1급	100권
특급	120권 이상

독재자는
늘 회초리를 필요로 한다.
지도자는
회초리를 필요로 하지 않는다.

전체
독서 기록 카드
(1~120)

전체 독서 기록 카드

번호	읽은 날짜	책 이름	저자명	출판사명
1				
2				
3				
4				
5				
6				
7				
8				
9				
10				

전체 독서기록카드

번호	읽은 날짜	책 이름	저자명	출판사명
11				
12				
13				
14				
15				
16				
17				
18				
19				
20				

전체 독서기록카드

번호	읽은 날짜	책 이름	저자명	출판사명
21				
22				
23				
24				
25				
26				
27				
28				
29				
30				

번호	읽은 날짜	책 이름	저자명	출판사명
31				
32				
33				
34				
35				
36				
37				
38				
39				
40				

전체 독서기록카드

번호	읽은 날짜	책 이름	저자명	출판사명
41				
42				
43				
44				
45				
46				
47				
48				
49				
50				

번호	읽은 날짜	책 이름	저자명	출판사명
51				
52				
53				
54				
55				
56				
57				
58				
59				
60				

전체 독서 기록 카드

번호	읽은 날짜	책 이름	저자명	출판사명
61				
62				
63				
64				
65				
66				
67				
68				
69				
70				

전체 독서기록카드

번호	읽은 날짜	책 이름	저자명	출판사명
71				
72				
73				
74				
75				
76				
77				
78				
79				
80				

전체 독서 기록 카드

번호	읽은 날짜	책 이름	저자명	출판사명
81				
82				
83				
84				
85				
86				
87				
88				
89				
90				

전체 독서 기록 카드

번호	읽은 날짜	책 이름	저자명	출판사명
91				
92				
93				
94				
95				
96				
97				
98				
99				
100				

전체 독서 기록 카드

번호	읽은 날짜	책 이름	저자명	출판사명
101				
102				
103				
104				
105				
106				
107				
108				
109				
110				

전체 독서기록카드

번호	읽은 날짜	책 이름	저자명	출판사명
111				
112				
113				
114				
115				
116				
117				
118				
119				
120				

말이 친절하면 믿음을 낳으며,
생각이 친절하면 겸손함을 낳고,
주는 일에 친절하면 사랑을 낳는다.

상세
독서 기록장
(1~120)

001 　　도서명

읽은 기간	년 　 월 　 일 ~ 　 년 　 월 　 일	
기록한 날		
저자명		출판사명
발행일		구입가격
기억에 남는 문장이나 낱말		
추천하고싶은 사람		
구입 동기	직접구입(　　　　) 선물받음(　　　　　　에게서) 추천받음(　　　　　　에게서) 기타 :	

　서평쓰기

002

도서명	

읽은 기간	년 월 일 ~ 년 월 일
기록한 날	

저자명		출판사명	
발행일		구입가격	

기억에 남는 문장이나 낱말	
추천하고싶은 사람	
구입 동기	직접구입() 선물받음(에게서) 추천받음(에게서) 기타 :

서평쓰기

003

도서명	

읽은 기간	년 월 일 ~ 년 월 일	
기록한 날		
저자명	출판사명	
발행일	구입가격	
기억에 남는 문장이나 낱말		
추천하고싶은 사람		
구입 동기	직접구입() 선물받음(에게서) 추천받음(에게서) 기타 :	

서평쓰기

36 ◆ 37

004

도서명	

읽은 기간	년 월 일 ~ 년 월 일
기록한 날	

저자명		출판사명	
발행일		구입가격	

기억에 남는 문장이나 낱말	
추천하고싶은 사람	
구입 동기	직접구입() 선물받음(에게서) 추천받음(에게서) 기타 :

서평쓰기

005 | 도서명

읽은 기간	년 월 일 ~ 년 월 일		
기록한 날			
저자명		출판사명	
발행일		구입가격	
기억에 남는 문장이나 낱말			
추천하고싶은 사람			
구입 동기	직접구입() 선물받음(에게서) 추천받음(에게서) 기타 :		

서평쓰기

도서명	

읽은 기간	년 월 일 ~ 년 월 · 일		
기록한 날			
저자명		출판사명	
발행일		구입가격	
기억에 남는 문장이나 낱말			
추천하고싶은 사람			
구입 동기	직접구입(　　　) 선물받음(　　　　　에게서) 추천받음(　　　　　에게서) 기타 :		

서평쓰기

007

도서명	

읽은 기간	년 월 일 ~ 년 월 일	
기록한 날		
저자명		출판사명
발행일		구입가격
기억에 남는 문장이나 낱말		
추천하고싶은 사람		
구입 동기	직접구입() 선물받음(에게서) 추천받음(에게서) 기타 :	

서평쓰기

도서명

읽은 기간	년 월 일 ~ 년 월 일		
기록한 날			
저자명		출판사명	
발행일		구입가격	
기억에 남는 문장이나 낱말			
추천하고싶은 사람			
구입 동기	직접구입() 선물받음(에게서) 추천받음(에게서) 기타 :		

서평쓰기

009 도서명

읽은 기간	년 월 일 ~ 년 월 일		
기록한 날			
저자명		출판사명	
발행일		구입가격	
기억에 남는 문장이나 낱말			
추천하고싶은 사람			
구입 동기	직접구입() 선물받음(에게서) 추천받음(에게서) 기타 :		

서평쓰기

010 도서명

읽은 기간	년 월 일 ~ 년 월 일		
기록한 날			
저자명		출판사명	
발행일		구입가격	
기억에 남는 문장이나 낱말			
추천하고싶은 사람			
구입 동기	직접구입(　　　　) 선물받음(　　　　　에게서) 추천받음(　　　　　에게서) 기타 :		

서평쓰기

011 | 도서명

읽은 기간	년 월 일 ~ 년 월 일
기록한 날	

저자명		출판사명	
발행일		구입가격	

기억에 남는 문장이나 낱말	
추천하고싶은 사람	
구입 동기	직접구입(　　　　) 선물받음(　　　　에게서) 추천받음(　　　　에게서) 기타 :

서평쓰기

012 도서명

읽은 기간	년 월 일 ~ 년 월 일		
기록한 날			
저자명		출판사명	
발행일		구입가격	
기억에 남는 문장이나 낱말			
추천하고싶은 사람			
구입 동기	직접구입() 선물받음(에게서) 추천받음(에게서) 기타 :		

서평쓰기

013 | 도서명

읽은 기간	년 월 일 ~ 년 월 일
기록한 날	
저자명	출판사명
발행일	구입가격
기억에 남는 문장이나 낱말	
추천하고싶은 사람	
구입 동기	직접구입(　　　) 선물받음(　　　에게서) 추천받음(　　　에게서) 기타 :

서평쓰기

014

도서명	

읽은 기간	년 월 일 ~ 년 월 일		
기록한 날			
저자명		출판사명	
발행일		구입가격	
기억에 남는 문장이나 낱말			
추천하고싶은 사람			
구입 동기	직접구입() 선물받음(에게서) 추천받음(에게서) 기타 :		

서평쓰기

015 | **도서명**

읽은 기간	년 월 일 ~ 년 월 일

기록한 날			
저자명		출판사명	
발행일		구입가격	

기억에 남는 문장이나 낱말	
추천하고싶은 사람	
구입 동기	직접구입(　　　　　) 선물받음(　　　　　에게서) 추천받음(　　　　　에게서) 기타 :

서평쓰기

도서명

읽은 기간	년 월 일 ~ 년 월 일		
기록한 날			
저자명		출판사명	
발행일		구입가격	
기억에 남는 문장이나 낱말			
추천하고싶은 사람			
구입 동기	직접구입() 선물받음(에게서) 추천받음(에게서) 기타 :		

서평쓰기

017 　　도서명

읽은 기간	년　　월　　일 ~　　년　　월　　일		
기록한 날			
저자명		출판사명	
발행일		구입가격	
기억에 남는 문장이나 낱말			
추천하고싶은 사람			
구입 동기	직접구입(　　　　) 선물받음(　　　　　에게서) 추천받음(　　　　　에게서) 기타 :		

서평쓰기

018

도서명

읽은 기간	년 월 일 ~ 년 월 일		
기록한 날			
저자명		출판사명	
발행일		구입가격	
기억에 남는 문장이나 낱말			
추천하고싶은 사람			
구입 동기	직접구입() 선물받음(에게서) 추천받음(에게서) 기타 :		

서평쓰기

019

도서명	

읽은 기간	년 월 일 ~ 년 월 일
기록한 날	

저자명		출판사명	
발행일		구입가격	

기억에 남는 문장이나 낱말	
추천하고싶은 사람	
구입 동기	직접구입() 선물받음(에게서) 추천받음(에게서) 기타 :

서평쓰기

도서명	

읽은 기간	년 월 일 ~ 년 월 일		
기록한 날			
저자명		출판사명	
발행일		구입가격	
기억에 남는 문장이나 낱말			
추천하고싶은 사람			
구입 동기	직접구입() 선물받음(에게서) 추천받음(에게서) 기타 :		

서평쓰기

021

도서명	

읽은 기간	년 월 일 ~ 년 월 일		
기록한 날			
저자명		출판사명	
발행일		구입가격	
기억에 남는 문장이나 낱말			
추천하고싶은 사람			
구입 동기	직접구입(　　　　) 선물받음(　　　　　　에게서) 추천받음(　　　　　　에게서) 기타 :		

서평쓰기

022 **도서명**

읽은 기간	년 월 일 ~ 년 월 일		
기록한 날			
저자명		출판사명	
발행일		구입가격	
기억에 남는 문장이나 낱말			
추천하고싶은 사람			
구입 동기	직접구입() 선물받음(에게서) 추천받음(에게서) 기타 :		

서평쓰기

023 **도서명**

읽은 기간	년 월 일 ~ 년 월 일		
기록한 날			
저자명		출판사명	
발행일		구입가격	
기억에 남는 문장이나 낱말			
추천하고싶은 사람			
구입 동기	직접구입() 선물받음(에게서) 추천받음(에게서) 기타 :		

서평쓰기

024 | 도서명

읽은 기간	년 월 일 ~ 년 월 일		
기록한 날			
저자명		출판사명	
발행일		구입가격	
기억에 남는 문장이나 낱말			
추천하고싶은 사람			
구입 동기	직접구입() 선물받음(에게서) 추천받음(에게서) 기타 :		

서평쓰기

025 **도서명**

읽은 기간	년 월 일 ~ 년 월 일	
기록한 날		
저자명		출판사명
발행일		구입가격
기억에 남는 문장이나 낱말		
추천하고싶은 사람		
구입 동기	직접구입() 선물받음(에게서) 추천받음(에게서) 기타 :	

서평쓰기

026

도서명

읽은 기간	년 월 일 ~ 년 월 일		
기록한 날			
저자명		출판사명	
발행일		구입가격	
기억에 남는 문장이나 낱말			
추천하고싶은 사람			
구입 동기	직접구입() 선물받음(에게서) 추천받음(에게서) 기타 :		

서평쓰기

027 **도서명**

읽은 기간	년	월	일 ~	년	월	일
기록한 날						
저자명			출판사명			
발행일			구입가격			
기억에 남는 문장이나 낱말						
추천하고싶은 사람						
구입 동기	직접구입() 선물받음(에게서) 추천받음(에게서) 기타 :					

서평쓰기

028

도서명

읽은 기간	년 월 일 ~ 년 월 일		
기록한 날			
저자명		출판사명	
발행일		구입가격	
기억에 남는 문장이나 낱말			
추천하고싶은 사람			
구입 동기	직접구입() 선물받음(에게서) 추천받음(에게서) 기타 :		

서평쓰기

029 도서명

읽은 기간	년 월 일 ~ 년 월 일		
기록한 날			
저자명		출판사명	
발행일		구입가격	
기억에 남는 문장이나 낱말			
추천하고싶은 사람			
구입 동기	직접구입() 선물받음(에게서) 추천받음(에게서) 기타 :		

서평쓰기

030 도서명

읽은 기간	년 월 일 ~ 년 월 일		
기록한 날			
저자명		출판사명	
발행일		구입가격	
기억에 남는 문장이나 낱말			
추천하고싶은 사람			
구입 동기	직접구입(　　　　) 선물받음(　　　　　에게서) 추천받음(　　　　　에게서) 기타 :		

서평쓰기

031 　도서명

읽은 기간	년　월　일 ~　년　월　일	
기록한 날		
저자명		출판사명
발행일		구입가격
기억에 남는 문장이나 낱말		
추천하고싶은 사람		
구입 동기	직접구입(　　　) 선물받음(　　　에게서) 추천받음(　　　에게서) 기타 :	

서평쓰기

032 | 도서명

읽은 기간	년 월 일 ~ 년 월 일		
기록한 날			
저자명		출판사명	
발행일		구입가격	
기억에 남는 문장이나 낱말			
추천하고싶은 사람			
구입 동기	직접구입() 선물받음(에게서) 추천받음(에게서) 기타 :		

서평쓰기

033

도서명

읽은 기간	년 월 일 ~ 년 월 일		
기록한 날			
저자명		출판사명	
발행일		구입가격	
기억에 남는 문장이나 낱말			
추천하고싶은 사람			
구입 동기	직접구입() 선물받음(에게서) 추천받음(에게서) 기타 :		

서평쓰기

034

도서명

읽은 기간	년 월 일 ~ 년 월 일		
기록한 날			
저자명		출판사명	
발행일		구입가격	
기억에 남는 문장이나 낱말			
추천하고싶은 사람			
구입 동기	직접구입() 선물받음(에게서) 추천받음(에게서) 기타 :		

서평쓰기

035 | 도서명

읽은 기간	년 월 일 ~ 년 월 일		
기록한 날			
저자명		출판사명	
발행일		구입가격	
기억에 남는 문장이나 낱말			
추천하고싶은 사람			
구입 동기	직접구입() 선물받음(에게서) 추천받음(에게서) 기타 :		

서평쓰기

036

도서명	

읽은 기간	년 월 일 ~ 년 월 일
기록한 날	

저자명		출판사명	
발행일		구입가격	

기억에 남는 문장이나 낱말	
추천하고싶은 사람	
구입 동기	직접구입() 선물받음(에게서) 추천받음(에게서) 기타 :

서평쓰기

037 　도서명

읽은 기간	년　　월　　일 ~ 　년　　월　　일		
기록한 날			
저자명		출판사명	
발행일		구입가격	
기억에 남는 문장이나 낱말			
추천하고싶은 사람			
구입 동기	직접구입(　　　　　) 선물받음(　　　　　에게서) 추천받음(　　　　　에게서) 기타 :		

서평쓰기

038 도서명

읽은 기간	년 월 일 ~ 년 월 일		
기록한 날			
저자명		출판사명	
발행일		구입가격	
기억에 남는 문장이나 낱말			
추천하고싶은 사람			
구입 동기	직접구입() 선물받음(에게서) 추천받음(에게서) 기타 :		

서평쓰기

039 도서명

읽은 기간	년	월	일 ~	년	월	일
기록한 날						
저자명			출판사명			
발행일			구입가격			
기억에 남는 문장이나 낱말						
추천하고싶은 사람						
구입 동기	직접구입() 선물받음(에게서) 추천받음(에게서) 기타 :					

서평쓰기

040

도서명	

읽은 기간	년 월 일 ~ 년 월 일		
기록한 날			
저자명		출판사명	
발행일		구입가격	
기억에 남는 문장이나 낱말			
추천하고싶은 사람			
구입 동기	직접구입() 선물받음(에게서) 추천받음(에게서) 기타 :		

서평쓰기

041

도서명								

읽은 기간	년	월	일 ~	년	월	일
기록한 날						
저자명			출판사명			
발행일			구입가격			
기억에 남는 문장이나 낱말						
추천하고싶은 사람						
구입 동기	직접구입() 선물받음(에게서) 추천받음(에게서) 기타 :					

서평쓰기

도서명

읽은 기간	년 월 일 ~ 년 월 일		
기록한 날			
저자명		출판사명	
발행일		구입가격	
기억에 남는 문장이나 낱말			
추천하고싶은 사람			
구입 동기	직접구입() 선물받음(에게서) 추천받음(에게서) 기타 :		

서평쓰기

043 | 도서명

읽은 기간	년 월 일 ~ 년 월 일		
기록한 날			
저자명		출판사명	
발행일		구입가격	
기억에 남는 문장이나 낱말			
추천하고싶은 사람			
구입 동기	직접구입() 선물받음(에게서) 추천받음(에게서) 기타 :		

서평쓰기

044 **도서명**

읽은 기간	년 월 일 ~ 년 월 일		
기록한 날			
저자명		출판사명	
발행일		구입가격	
기억에 남는 문장이나 낱말			
추천하고싶은 사람			
구입 동기	직접구입() 선물받음(에게서) 추천받음(에게서) 기타 :		

서평쓰기

045

도서명							

읽은 기간	년	월	일 ~	년	월	일
기록한 날						
저자명		출판사명				
발행일		구입가격				
기억에 남는 문장이나 낱말						
추천하고싶은 사람						
구입 동기	직접구입(　　　　) 선물받음(　　　　　　에게서) 추천받음(　　　　　　에게서) 기타 :					

서평쓰기

046

도서명

읽은 기간	년 월 일 ~ 년 월 일		
기록한 날			
저자명		출판사명	
발행일		구입가격	
기억에 남는 문장이나 낱말			
추천하고싶은 사람			
구입 동기	직접구입(　　　) 선물받음(　　　　　에게서) 추천받음(　　　　　에게서) 기타 :		

서평쓰기

047 **도서명**

읽은 기간	년 월 일 ~ 년 월 일		
기록한 날			
저자명		출판사명	
발행일		구입가격	
기억에 남는 문장이나 낱말			
추천하고싶은 사람			
구입 동기	직접구입() 선물받음(에게서) 추천받음(에게서) 기타 :		

서평쓰기

048

도서명

읽은 기간	년 월 일 ~ 년 월 일		
기록한 날			
저자명		출판사명	
발행일		구입가격	
기억에 남는 문장이나 낱말			
추천하고싶은 사람			
구입 동기	직접구입() 선물받음(에게서) 추천받음(에게서) 기타 :		

서평쓰기

049 | **도서명**

읽은 기간	년 월 일 ~ 년 월 일		
기록한 날			
저자명		출판사명	
발행일		구입가격	
기억에 남는 문장이나 낱말			
추천하고싶은 사람			
구입 동기	직접구입() 선물받음(에게서) 추천받음(에게서) 기타 :		

서평쓰기

050

도서명	

읽은 기간	년 월 일 ~ 년 월 일		
기록한 날			
저자명		출판사명	
발행일		구입가격	
기억에 남는 문장이나 낱말			
추천하고싶은 사람			
구입 동기	직접구입() 선물받음(에게서) 추천받음(에게서) 기타 :		

서평쓰기

051 도서명

읽은 기간	년 월 일 ~ 년 월 일		
기록한 날			
저자명		출판사명	
발행일		구입가격	
기억에 남는 문장이나 낱말			
추천하고싶은 사람			
구입 동기	직접구입() 선물받음(에게서) 추천받음(에게서) 기타 :		

서평쓰기

052

도서명	

읽은 기간	년 월 일 ~ 년 월 일		
기록한 날			
저자명		출판사명	
발행일		구입가격	
기억에 남는 문장이나 낱말			
추천하고싶은 사람			
구입 동기	직접구입() 선물받음(에게서) 추천받음(에게서) 기타 :		

서평쓰기

053 　도서명

읽은 기간	년　　월　　일 ~　　년　　월　　일		
기록한 날			
저자명		출판사명	
발행일		구입가격	
기억에 남는 문장이나 낱말			
추천하고싶은 사람			
구입 동기	직접구입(　　　　) 선물받음(　　　　　에게서) 추천받음(　　　　　에게서) 기타 :		

　서평쓰기

054

도서명

읽은 기간	년 월 일 ~ 년 월 일		
기록한 날			
저자명		출판사명	
발행일		구입가격	
기억에 남는 문장이나 낱말			
추천하고싶은 사람			
구입 동기	직접구입() 선물받음(에게서) 추천받음(에게서) 기타 :		

서평쓰기

055 　**도서명**

읽은 기간	년　　월　　일 ~　　년　　월　　일		
기록한 날			
저자명		출판사명	
발행일		구입가격	
기억에 남는 문장이나 낱말			
추천하고싶은 사람			
구입 동기	직접구입(　　　　) 선물받음(　　　　에게서) 추천받음(　　　　에게서) 기타 :		

서평쓰기

056

도서명	

읽은 기간	년 월 일 ~ 년 월 일
기록한 날	

저자명		출판사명	
발행일		구입가격	

기억에 남는 문장이나 낱말	
추천하고싶은 사람	
구입 동기	직접구입() 선물받음(에게서) 추천받음(에게서) 기타 :

서평쓰기

057 도서명

읽은 기간	년 월 일 ~ 년 월 일		
기록한 날			
저자명		출판사명	
발행일		구입가격	
기억에 남는 문장이나 낱말			
추천하고싶은 사람			
구입 동기	직접구입() 선물받음(에게서) 추천받음(에게서) 기타 :		

서평쓰기

058

도서명	

읽은 기간	년 월 일 ~ 년 월 일		
기록한 날			
저자명		출판사명	
발행일		구입가격	
기억에 남는 문장이나 낱말			
추천하고싶은 사람			
구입 동기	직접구입() 선물받음(에게서) 추천받음(에게서) 기타 :		

서평쓰기

059 | 도서명

읽은 기간	년 월 일 ~ 년 월 일		
기록한 날			
저자명		출판사명	
발행일		구입가격	
기억에 남는 문장이나 낱말			
추천하고싶은 사람			
구입 동기	직접구입(　　　　) 선물받음(　　　　　에게서) 추천받음(　　　　　에게서) 기타 :		

서평쓰기

060 | **도서명**

읽은 기간	년 월 일 ~ 년 월 일		
기록한 날			
저자명		출판사명	
발행일		구입가격	
기억에 남는 문장이나 낱말			
추천하고싶은 사람			
구입 동기	직접구입() 선물받음(에게서) 추천받음(에게서) 기타 :		

서평쓰기

061

도서명	

읽은 기간	년 월 일 ~ 년 월 일
기록한 날	

저자명		출판사명	
발행일		구입가격	

기억에 남는 문장이나 낱말	
추천하고싶은 사람	
구입 동기	직접구입() 선물받음(에게서) 추천받음(에게서) 기타 :

서평쓰기

도서명

읽은 기간	년 월 일~ 년 월 일		
기록한 날			
저자명		출판사명	
발행일		구입가격	
기억에 남는 문장이나 낱말			
추천하고싶은 사람			
구입 동기	직접구입() 선물받음(에게서) 추천받음(에게서) 기타 :		

서평쓰기

063

| 도서명 | |

읽은 기간	년 월 일 ~ 년 월 일
기록한 날	
저자명	출판사명
발행일	구입가격
기억에 남는 문장이나 낱말	
추천하고싶은 사람	
구입 동기	직접구입() 선물받음(에게서) 추천받음(에게서) 기타 :

서평쓰기

064

도서명

읽은 기간	년 월 일 ~ 년 월 일		
기록한 날			
저자명		출판사명	
발행일		구입가격	
기억에 남는 문장이나 낱말			
추천하고싶은 사람			
구입 동기	직접구입() 선물받음(에게서) 추천받음(에게서) 기타 :		

서평쓰기

065 도서명

읽은 기간	년 월 일 ~ 년 월 일
기록한 날	

저자명		출판사명	
발행일		구입가격	

기억에 남는 문장이나 낱말	
추천하고싶은 사람	
구입 동기	직접구입() 선물받음(에게서) 추천받음(에게서) 기타 :

서평쓰기

도서명

읽은 기간	년 월 일 ~ 년 월 일		
기록한 날			
저자명		출판사명	
발행일		구입가격	
기억에 남는 문장이나 낱말			
추천하고싶은 사람			
구입 동기	직접구입() 선물받음(에게서) 추천받음(에게서) 기타 :		

서평쓰기

067

도서명	

읽은 기간	년 월 일 ~ 년 월 일		
기록한 날			
저자명		출판사명	
발행일		구입가격	
기억에 남는 문장이나 낱말			
추천하고싶은 사람			
구입 동기	직접구입() 선물받음(에게서) 추천받음(에게서) 기타 :		

서평쓰기

도서명

읽은 기간	년 월 일 ~ 년 월 일		
기록한 날			
저자명		출판사명	
발행일		구입가격	
기억에 남는 문장이나 낱말			
추천하고싶은 사람			
구입 동기	직접구입() 선물받음(에게서) 추천받음(에게서) 기타 :		

서평쓰기

069

도서명	

읽은 기간	년 월 일 ~ 년 월 일		
기록한 날			
저자명		출판사명	
발행일		구입가격	
기억에 남는 문장이나 낱말			
추천하고싶은 사람			
구입 동기	직접구입() 선물받음(에게서) 추천받음(에게서) 기타 :		

서평쓰기

도서명

읽은 기간	년 월 일 ~ 년 월 일		
기록한 날			
저자명		출판사명	
발행일		구입가격	
기억에 남는 문장이나 낱말			
추천하고싶은 사람			
구입 동기	직접구입() 선물받음(에게서) 추천받음(에게서) 기타 :		

서평쓰기

071 도서명

읽은 기간		년 월 일 ~ 년 월 일		
기록한 날				
저자명		출판사명		
발행일		구입가격		
기억에 남는 문장이나 낱말				
추천하고싶은 사람				
구입 동기	직접구입() 선물받음(에게서) 추천받음(에게서) 기타 :			

서평쓰기

072

도서명	

읽은 기간	년 월 일 ~ 년 월 일
기록한 날	

저자명		출판사명	
발행일		구입가격	

기억에 남는 문장이나 낱말	
추천하고싶은 사람	
구입 동기	직접구입() 선물받음(에게서) 추천받음(에게서) 기타 :

서평쓰기	

073 | **도서명**

읽은 기간	년 월 일 ~ 년 월 일		
기록한 날			
저자명		출판사명	
발행일		구입가격	
기억에 남는 문장이나 낱말			
추천하고싶은 사람			
구입 동기	직접구입()		
	선물받음(에게서)		
	추천받음(에게서)		
	기타 :		

서평쓰기

074

도서명	

읽은 기간	년 월 일 ~ 년 월 일		
기록한 날			
저자명		출판사명	
발행일		구입가격	
기억에 남는 문장이나 낱말			
추천하고싶은 사람			
구입 동기	직접구입() 선물받음(에게서) 추천받음(에게서) 기타 :		

서평쓰기

075 도서명

읽은 기간	년	월	일 ~	년	월	일
기록한 날						
저자명		출판사명				
발행일		구입가격				
기억에 남는 문장이나 낱말						
추천하고싶은 사람						
구입 동기	직접구입() 선물받음(에게서) 추천받음(에게서) 기타 :					

서평쓰기

도서명

읽은 기간	년 월 일 ~ 년 월 일		
기록한 날			
저자명		출판사명	
발행일		구입가격	
기억에 남는 문장이나 낱말			
추천하고싶은 사람			
구입 동기	직접구입() 선물받음(에게서) 추천받음(에게서) 기타 :		

서평쓰기

077 도서명

읽은 기간	년 월 일 ~ 년 월 일		
기록한 날			
저자명		출판사명	
발행일		구입가격	
기억에 남는 문장이나 낱말			
추천하고싶은 사람			
구입 동기	직접구입() 선물받음(에게서) 추천받음(에게서) 기타 :		

서평쓰기

도서명	

읽은 기간	년 월 일 ~ 년 월 일
기록한 날	

저자명		출판사명	
발행일		구입가격	

기억에 남는 문장이나 낱말	
추천하고싶은 사람	
구입 동기	직접구입() 선물받음(에게서) 추천받음(에게서) 기타 :

서평쓰기

079 | 도서명

읽은 기간	년 월 일 ~ 년 월 일
기록한 날	
저자명	출판사명
발행일	구입가격
기억에 남는 문장이나 낱말	
추천하고싶은 사람	
구입 동기	직접구입() 선물받음(에게서) 추천받음(에게서) 기타 :

서평쓰기

도서명

읽은 기간	년 월 일 ~ 년 월 일		
기록한 날			
저자명		출판사명	
발행일		구입가격	
기억에 남는 문장이나 낱말			
추천하고싶은 사람			
구입 동기	직접구입() 선물받음(에게서) 추천받음(에게서) 기타 :		

서평쓰기

081 | 도서명

읽은 기간	년 월 일 ~ 년 월 일
기록한 날	
저자명	출판사명
발행일	구입가격
기억에 남는 문장이나 낱말	
추천하고싶은 사람	
구입 동기	직접구입() 선물받음(에게서) 추천받음(에게서) 기타 :

서평쓰기

도서명	

읽은 기간	년 월 일 ~ 년 월 일		
기록한 날			
저자명		출판사명	
발행일		구입가격	
기억에 남는 문장이나 낱말			
추천하고싶은 사람			
구입 동기	직접구입() 선물받음(에게서) 추천받음(에게서) 기타 :		

서평쓰기

083 | 도서명

읽은 기간	년 월 일 ~ 년 월 일		
기록한 날			
저자명		출판사명	
발행일		구입가격	
기억에 남는 문장이나 낱말			
추천하고싶은 사람			
구입 동기	직접구입() 선물받음(에게서) 추천받음(에게서) 기타 :		

서평쓰기

084

도서명

읽은 기간	년 월 일 ~ 년 월 일		
기록한 날			
저자명		출판사명	
발행일		구입가격	
기억에 남는 문장이나 낱말			
추천하고싶은 사람			
구입 동기	직접구입(　　　　) 선물받음(　　　　에게서) 추천받음(　　　　에게서) 기타 :		

서평쓰기

085

도서명	

읽은 기간	년 월 일 ~ 년 월 일		
기록한 날			
저자명		출판사명	
발행일		구입가격	
기억에 남는 문장이나 낱말			
추천하고싶은 사람			
구입 동기	직접구입() 선물받음(에게서) 추천받음(에게서) 기타 :		

서평쓰기

도서명	

읽은 기간	년 월 일 ~ 년 월 일	
기록한 날		
저자명	출판사명	
발행일	구입가격	
기억에 남는 문장이나 낱말		
추천하고싶은 사람		
구입 동기	직접구입() 선물받음(에게서) 추천받음(에게서) 기타 :	

서평쓰기	

087 도서명

읽은 기간	년 월 일 ~ 년 월 일
기록한 날	

저자명		출판사명	
발행일		구입가격	

기억에 남는 문장이나 낱말	
추천하고싶은 사람	
구입 동기	직접구입() 선물받음(에게서) 추천받음(에게서) 기타 :

서평쓰기

088

도서명	

읽은 기간	년 월 일 ~ 년 월 일		
기록한 날			
저자명		출판사명	
발행일		구입가격	
기억에 남는 문장이나 낱말			
추천하고싶은 사람			
구입 동기	직접구입() 선물받음(에게서) 추천받음(에게서) 기타 :		

서평쓰기

089

| 도서명 | |

읽은 기간	년 월 일 ~ 년 월 일
기록한 날	

저자명		출판사명	
발행일		구입가격	

기억에 남는 문장이나 낱말	
추천하고싶은 사람	
구입 동기	직접구입() 선물받음(에게서) 추천받음(에게서) 기타 :

서평쓰기

도서명

읽은 기간	년 월 일 ~ 년 월 일		
기록한 날			
저자명		출판사명	
발행일		구입가격	
기억에 남는 문장이나 낱말			
추천하고싶은 사람			
구입 동기	직접구입() 선물받음(에게서) 추천받음(에게서) 기타 :		

서평쓰기

091

도서명									

읽은 기간	년 월 일 ~ 년 월 일	
기록한 날		
저자명	출판사명	
발행일	구입가격	
기억에 남는 문장이나 낱말		
추천하고싶은 사람		
구입 동기	직접구입() 선물받음(에게서) 추천받음(에게서) 기타 :	

서평쓰기

092 | 도서명

읽은 기간	년 월 일 ~ 년 월 일		
기록한 날			
저자명		출판사명	
발행일		구입가격	
기억에 남는 문장이나 낱말			
추천하고싶은 사람			
구입 동기	직접구입() 선물받음(에게서) 추천받음(에게서) 기타 :		

서평쓰기

093 | **도서명**

읽은 기간	년 월 일 ~ 년 월 일
기록한 날	

저자명		출판사명	
발행일		구입가격	

기억에 남는 문장이나 낱말	
추천하고싶은 사람	
구입 동기	직접구입() 선물받음(에게서) 추천받음(에게서) 기타 :

서평쓰기

도서명	

읽은 기간	년 월 일 ~ 년 월 일
기록한 날	

저자명		출판사명	
발행일		구입가격	

기억에 남는 문장이나 낱말	
추천하고싶은 사람	
구입 동기	직접구입() 선물받음(에게서) 추천받음(에게서) 기타 :

서평쓰기

095

도서명	

읽은 기간	년 월 일 ~ 년 월 일		
기록한 날			
저자명		출판사명	
발행일		구입가격	
기억에 남는 문장이나 낱말			
추천하고싶은 사람			
구입 동기	직접구입() 선물받음(에게서) 추천받음(에게서) 기타 :		

서평쓰기

도서명	

읽은 기간	년 월 일 ~ 년 월 일		
기록한 날			
저자명		출판사명	
발행일		구입가격	
기억에 남는 문장이나 낱말			
추천하고싶은 사람			
구입 동기	직접구입() 선물받음(에게서) 추천받음(에게서) 기타 :		

서평쓰기

097 도서명

읽은 기간	년 월 일 ~ 년 월 일		
기록한 날			
저자명		출판사명	
발행일		구입가격	
기억에 남는 문장이나 낱말			
추천하고싶은 사람			
구입 동기	직접구입() 선물받음(에게서) 추천받음(에게서) 기타 :		

서평쓰기

098

도서명

읽은 기간	년 월 일 ~ 년 월 일		
기록한 날			
저자명		출판사명	
발행일		구입가격	
기억에 남는 문장이나 낱말			
추천하고싶은 사람			
구입 동기	직접구입() 선물받음(에게서) 추천받음(에게서) 기타 :		

서평쓰기

099 | 도서명 |

읽은 기간	년 월 일 ~ 년 월 일
기록한 날	
저자명	출판사명
발행일	구입가격
기억에 남는 문장이나 낱말	
추천하고싶은 사람	
구입 동기	직접구입() 선물받음(에게서) 추천받음(에게서) 기타 :

서평쓰기

100 　도서명

읽은 기간	년　　월　　일 ~　　년　　월　　일		
기록한 날			
저자명		출판사명	
발행일		구입가격	
기억에 남는 문장이나 낱말			
추천하고싶은 사람			
구입 동기	직접구입(　　　　) 선물받음(　　　　　에게서) 추천받음(　　　　　에게서) 기타 :		

　서평쓰기

101 도서명

읽은 기간	년 월 일 ~ 년 월 일		
기록한 날			
저자명		출판사명	
발행일		구입가격	
기억에 남는 문장이나 낱말			
추천하고싶은 사람			
구입 동기	직접구입() 선물받음(에게서) 추천받음(에게서) 기타 :		

서평쓰기

102

도서명

읽은 기간	년 월 일 ~ 년 월 일		
기록한 날			
저자명		출판사명	
발행일		구입가격	
기억에 남는 문장이나 낱말			
추천하고싶은 사람			
구입 동기	직접구입() 선물받음(에게서) 추천받음(에게서) 기타 :		

서평쓰기

103

도서명	

읽은 기간	년 월 일 ~ 년 월 일		
기록한 날			
저자명		출판사명	
발행일		구입가격	
기억에 남는 문장이나 낱말			
추천하고싶은 사람			
구입 동기	직접구입() 선물받음(에게서) 추천받음(에게서) 기타 :		

서평쓰기

104 | **도서명**

읽은 기간	년 월 일 ~ 년 월 일	
기록한 날		
저자명	출판사명	
발행일	구입가격	
기억에 남는 문장이나 낱말		
추천하고싶은 사람		
구입 동기	직접구입() 선물받음(에게서) 추천받음(에게서) 기타 :	

서평쓰기

105 | 도서명 |

읽은 기간	년 월 일 ~ 년 월 일
기록한 날	
저자명	출판사명
발행일	구입가격
기억에 남는 문장이나 낱말	
추천하고싶은 사람	
구입 동기	직접구입(　　　) 선물받음(　　　　에게서) 추천받음(　　　　에게서) 기타 :

| 서평쓰기 |

도서명

읽은 기간	년 월 일 ~ 년 월 일	
기록한 날		
저자명	출판사명	
발행일	구입가격	
기억에 남는 문장이나 낱말		
추천하고싶은 사람		
구입 동기	직접구입() 선물받음(에게서) 추천받음(에게서) 기타 :	

서평쓰기

107 도서명

읽은 기간	년	월	일 ~	년	월	일
기록한 날						
저자명		출판사명				
발행일		구입가격				
기억에 남는 문장이나 낱말						
추천하고싶은 사람						
구입 동기	직접구입() 선물받음(에게서) 추천받음(에게서) 기타 :					

서평쓰기

도서명	

읽은 기간	년 월 일 ~ 년 월 일	
기록한 날		
저자명	출판사명	
발행일	구입가격	
기억에 남는 문장이나 낱말		
추천하고싶은 사람		
구입 동기	직접구입() 선물받음(에게서) 추천받음(에게서) 기타 :	

서평쓰기

109 　**도서명**

읽은 기간	년　　월　　일 ~　　년　　월　　일		
기록한 날			
저자명		출판사명	
발행일		구입가격	
기억에 남는 문장이나 낱말			
추천하고싶은 사람			
구입 동기	직접구입(　　　　) 선물받음(　　　　　　에게서) 추천받음(　　　　　　에게서) 기타 :		

서평쓰기

110

도서명

읽은 기간	년 월 일 ~ 년 월 일		
기록한 날			
저자명		출판사명	
발행일		구입가격	
기억에 남는 문장이나 낱말			
추천하고싶은 사람			
구입 동기	직접구입(　　　　) 선물받음(　　　　에게서) 추천받음(　　　　에게서) 기타 :		

서평쓰기

111 **도서명**

읽은 기간	년 월 일 ~ 년 월 일		
기록한 날			
저자명		출판사명	
발행일		구입가격	
기억에 남는 문장이나 낱말			
추천하고싶은 사람			
구입 동기	직접구입() 선물받음(에게서) 추천받음(에게서) 기타 :		

서평쓰기

도서명

읽은 기간	년 월 일 ~ 년 월 일		
기록한 날			
저자명		출판사명	
발행일		구입가격	
기억에 남는 문장이나 낱말			
추천하고싶은 사람			
구입 동기	직접구입() 선물받음(에게서) 추천받음(에게서) 기타 :		

서평쓰기

113 | 도서명

읽은 기간	년 월 일 ~ 년 월 일		
기록한 날			
저자명		출판사명	
발행일		구입가격	
기억에 남는 문장이나 낱말			
추천하고싶은 사람			
구입 동기	직접구입() 선물받음(에게서) 추천받음(에게서) 기타 :		

서평쓰기

114

도서명	

읽은 기간	년 월 일 ~ 년 월 일		
기록한 날			
저자명		출판사명	
발행일		구입가격	
기억에 남는 문장이나 낱말			
추천하고싶은 사람			
구입 동기	직접구입() 선물받음(에게서) 추천받음(에게서) 기타 :		

서평쓰기

115 **도서명**

읽은 기간	년 월 일 ~ 년 월 일		
기록한 날			
저자명		출판사명	
발행일		구입가격	
기억에 남는 문장이나 낱말			
추천하고 싶은 사람			
구입 동기	직접구입() 선물받음(에게서) 추천받음(에게서) 기타 :		

서평쓰기

116 도서명

읽은 기간	년 월 일 ~ 년 월 일		
기록한 날			
저자명		출판사명	
발행일		구입가격	
기억에 남는 문장이나 낱말			
추천하고싶은 사람			
구입 동기	직접구입() 선물받음(에게서) 추천받음(에게서) 기타 :		

서평쓰기

117 **도서명**

읽은 기간	년	월	일 ~	년	월	일
기록한 날						
저자명		출판사명				
발행일		구입가격				
기억에 남는 문장이나 낱말						
추천하고싶은 사람						
구입 동기	직접구입() 선물받음(에게서) 추천받음(에게서) 기타 :					

서평쓰기

도서명	

읽은 기간	년 월 일 ~ 년 월 일		
기록한 날			
저자명		출판사명	
발행일		구입가격	
기억에 남는 문장이나 낱말			
추천하고싶은 사람			
구입 동기	직접구입() 선물받음(에게서) 추천받음(에게서) 기타 :		

서평쓰기	

119 도서명

읽은 기간	년 월 일 ~ 년 월 일		
기록한 날			
저자명		출판사명	
발행일		구입가격	
기억에 남는 문장이나 낱말			
추천하고싶은 사람			
구입 동기	직접구입() 선물받음(에게서) 추천받음(에게서) 기타 :		

서평쓰기

120

| 도서명 | |

읽은 기간	년 월 일 ~ 년 월 일		
기록한 날			
저자명		출판사명	
발행일		구입가격	
기억에 남는 문장이나 낱말			
추천하고싶은 사람			
구입 동기	직접구입() 선물받음(에게서) 추천받음(에게서) 기타 :		

서평쓰기

독서 지도 지침서

영역	지도지침(지도내용 및 방향)
목표	– 여러 가지 읽을거리에 흥미를 가지게 한다. – 목적과 필요에 따라 알맞게 독서하게 한다. – 자발적으로 독서하는 태도를 생활화하게 한다.
지도 중점	– 요점을 생각하며 글 읽기를 즐기게 한다. – 문학의 기본유형을 통하여 상상의 세계를 경험하게 한다. – 문학의 허구적 진실정을 알게 한다.
독서 영역 지도	– 이야기나 동화를 듣고 그림과 연관시켜 읽게 한다. – 일화중심의 전기를 읽게 하며 동요, 동시를 알게 한다. – 옛이야기, 민화 등에 관심을 갖게 하며 신문과 잡지를 골라 읽도록 한다. – 명작동화를 즐기게 하며 문예, 동화에 재미를 붙이게 한다. – 모험, 새로운 과학이야기 등에 재미를 발견하게 한다. – 새로운 지식과 정보를 얻기 위해 주체적으로 책을 읽고, 요약·정리하도록 한다.
흥미 유발 지도	– 아름다운 그림을 보여주며 재미있고 쉬운 읽을거리를 모아 손쉽게 접하게 한다. – 독서퀴즈를 하며 필독도서, 권장도서 목록을 만들어 준다. – 동료들과 책소개와 학습시 관련도서를 안내하게 한다.

| 도서선택 |
- 스스로 찾아 읽거나 부모나 교사에게 문의해서 읽게 한다.
- 목차와 서문, 해설을 통하여 도서 내용을 파악하는 능력을 갖게 한다.

| 독서법 |
- 책을 바르게 잡고 책장 넘기는 방법을 읽힌다.
- 줄글을 바르게 보며 눈으로 읽어보게 한다.
- 소리내어 바른 발음으로 읽게 한다.
- 묵독하며 행동이나 장면을 연상하게 한다.
- 이야기의 흐름을 인식하며 읽게 한다.
- 필요에 따라 목차를 만들어 읽게하며 긴 글을 끝가지 묵독하게 한다.
- 학습독서와 취미독서의 차이를 알게 한다.
- 목차, 서문, 해설을 통해 도서내용을 파악하는 힘을 기르게 한다.
- 정독의 기능을 습관화하여 정보획득을 위한 독서방법을 익힌다.

독서 방법 지도

- 감상을 소박한 말이나 그림을 나타낸다.
- 독후의 느낌을 자연스럽게 이야기해 보도록 한다.
- 독후의 감상을 자유스러운 형식으로 써 보게 한다.
- 작품의 주제를 알고 비평을 통해 문제의식을 갖고 독서토론 등을 갖도록 한다.
- 자신의 의견이나 감상을 감상화로 표현하게 한다.
- 평생 기억되도록 독서기록장에 남기도록 한다.

독후 지도

- 자주적인 독서위생에 대한 주의환기, 개인차에 따른 독서지도가 필요하다.
- 무리한 독서요구를 하지 않아야 하며 알맞은 칭찬을 아끼지 말아야 한다.
- 추천도서 보다는 스스로 선택한 도서에 애착이 강하므로 도서선택 지도에 충실을 기해야 한다.

지도상 유의점

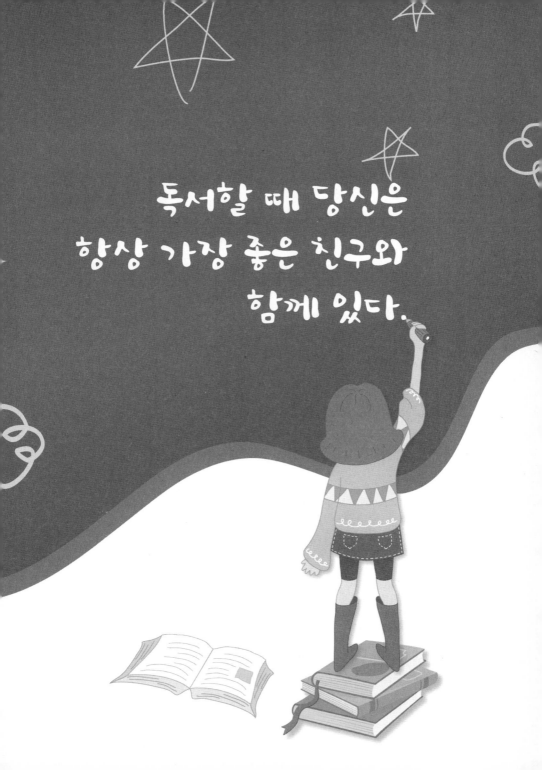

평생 독서기록장
도전! 120권 책 읽기

초판 발행 | 2015년 7월 15일

지은이 | 배수현
디자인 | 김화현
제　작 | 송재호

펴낸곳 | 가나북스 www.gnbooks.co.kr
출판등록 | 제393-2009-000012호
전　화 | 031-408-8811(代)
팩　스 | 031-501-8811

ISBN 978-89-964434-1-4(03800)